經典碑帖放大本

歐陽詢墨蹟選

孫寶文 編

上海人民美術出版社

張翰字季鷹吳郡人有
清才善屬文而縱任不拘
時人弼之爲江東步兵後
詣同郡顧榮曰天下紛紜
禍難未已夫有四海之名

張翰字季鷹吳郡人有清才善屬文而縱任不拘時人號之爲江東步兵後詣同郡顧榮曰天下紛紜禍難未已夫有四海之名者

求退良難

吾本山林間人

無望於時子善以明防前

以智慮後榮執其愴然

翰因見秋風起乃思吳

中菰菜鱸魚遂命駕而

張旭字伯高吳郡人李嗣真書後品有清而縱任不拘時人號之江東步兵後詣同郡陸顧蔡絡紗已天下四夫有海之名者

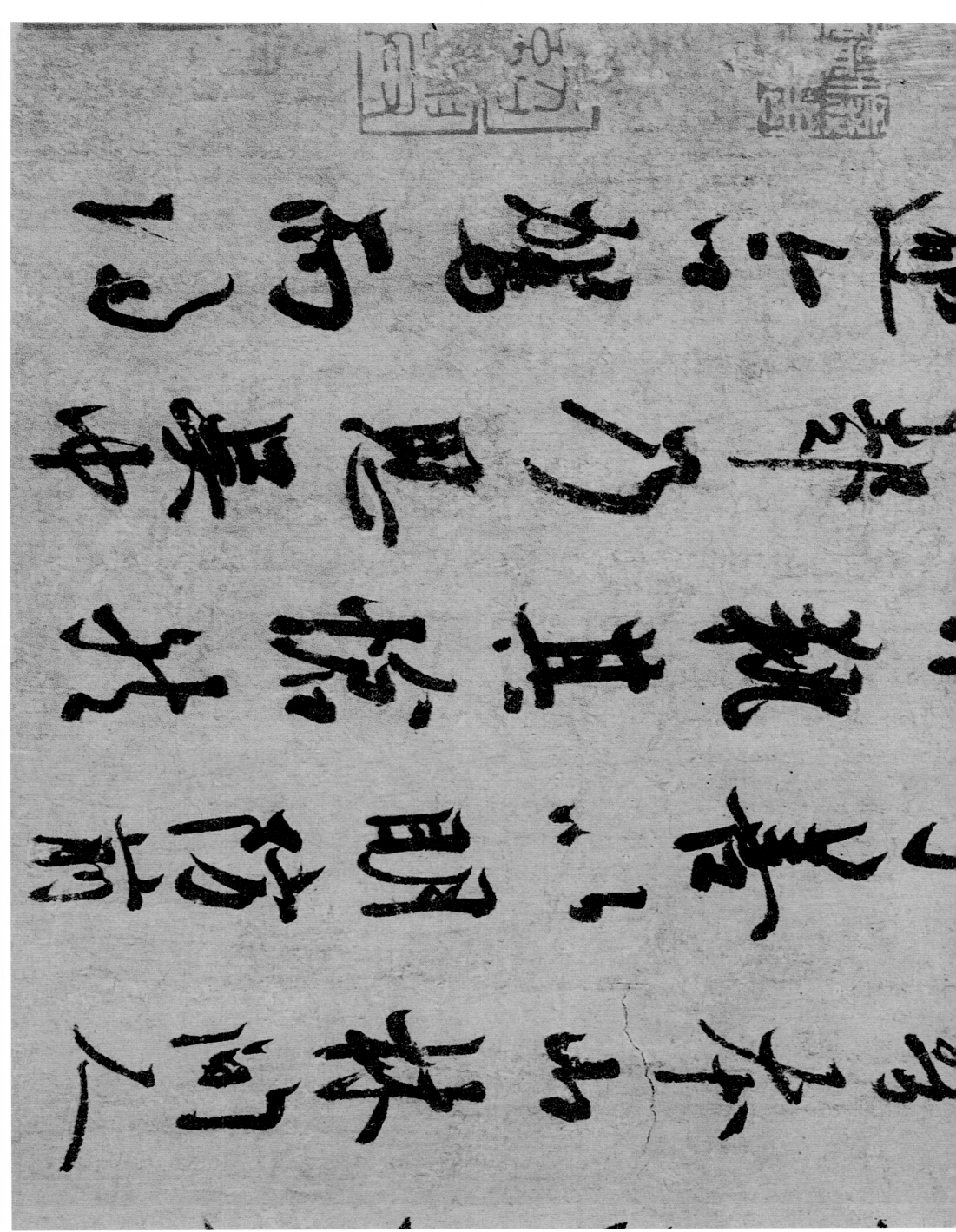

張翰字季鷹吳郡人有清才善屬文而縱任

不拘時人號之爲江東步兵後詣同郡顧榮曰

不拘時人號之

爲江東步兵後

諧同郡顧榮曰

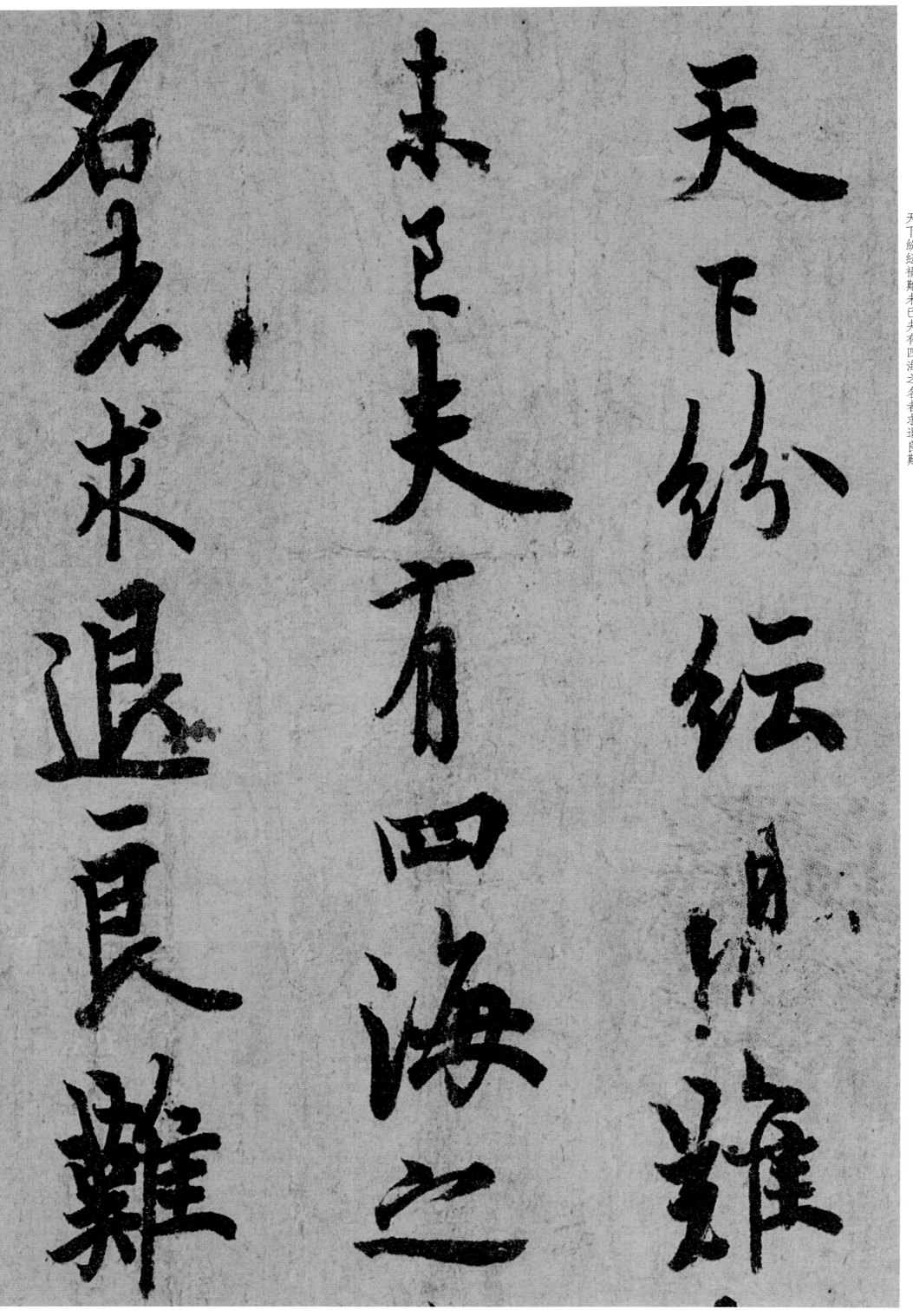

天下紛紜禍
難未已夫有四海之
名者求退良難

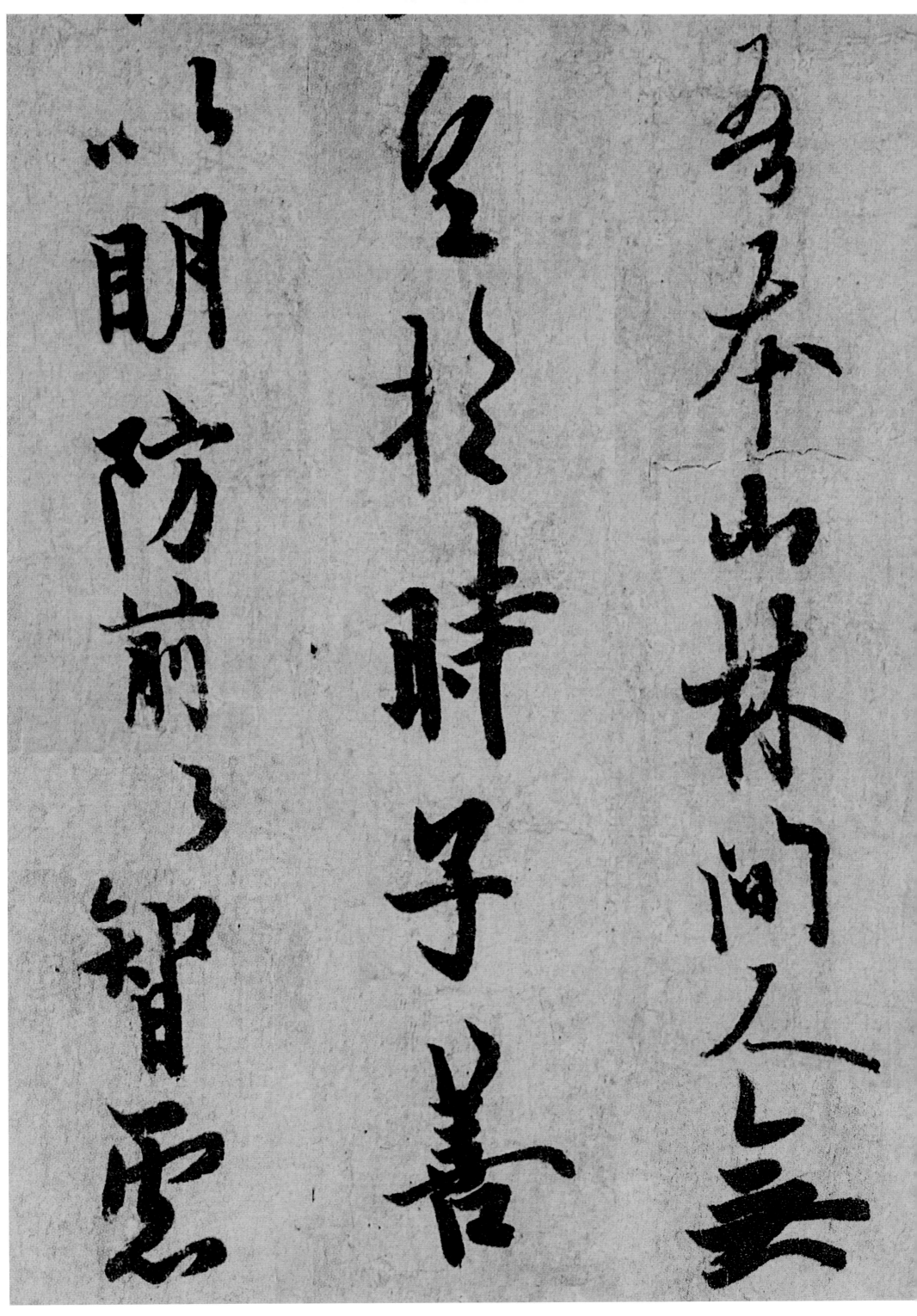

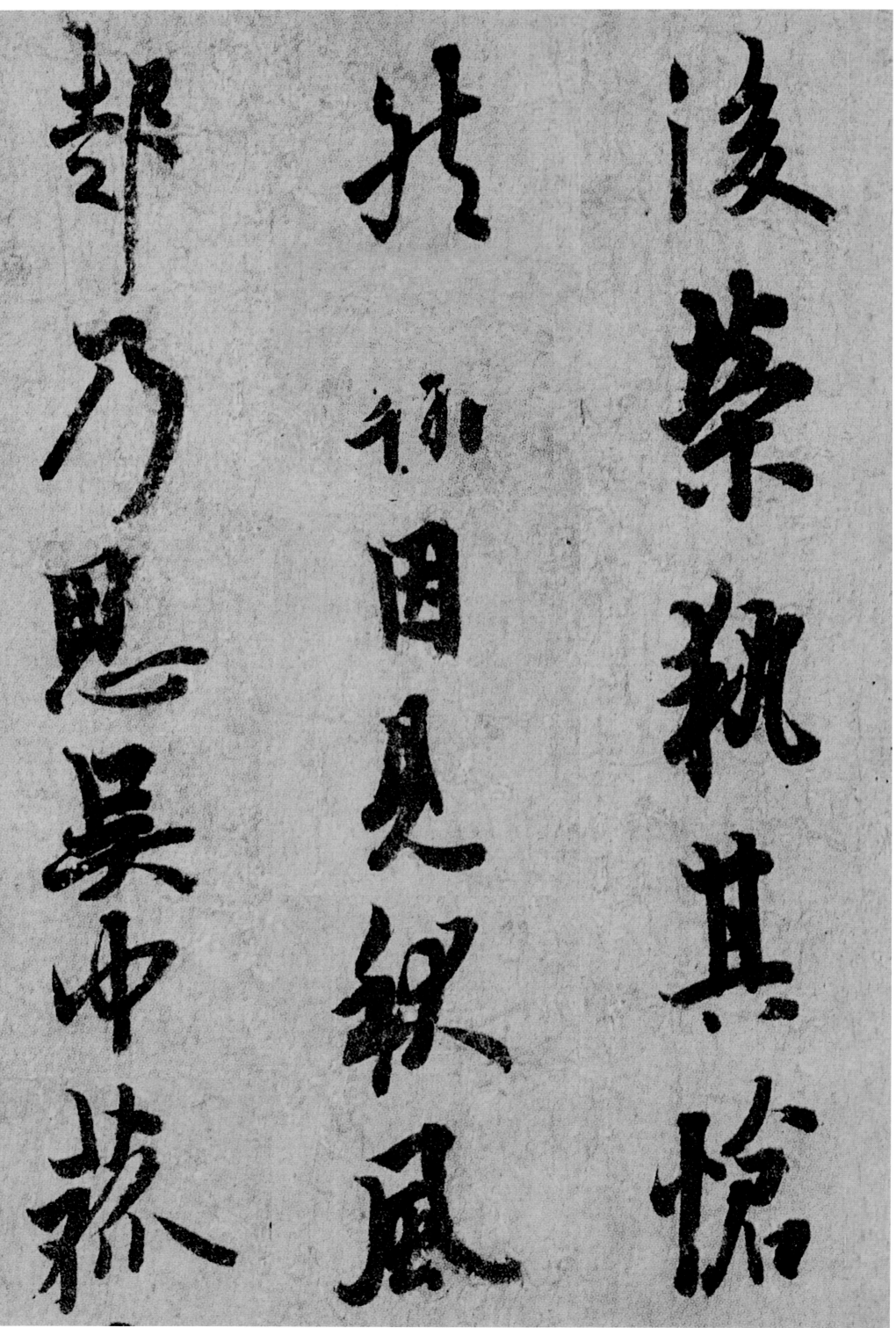

後榮執其愴然翰因見秋風起乃思吳中菰

菜鱸魚遂命駕而歸

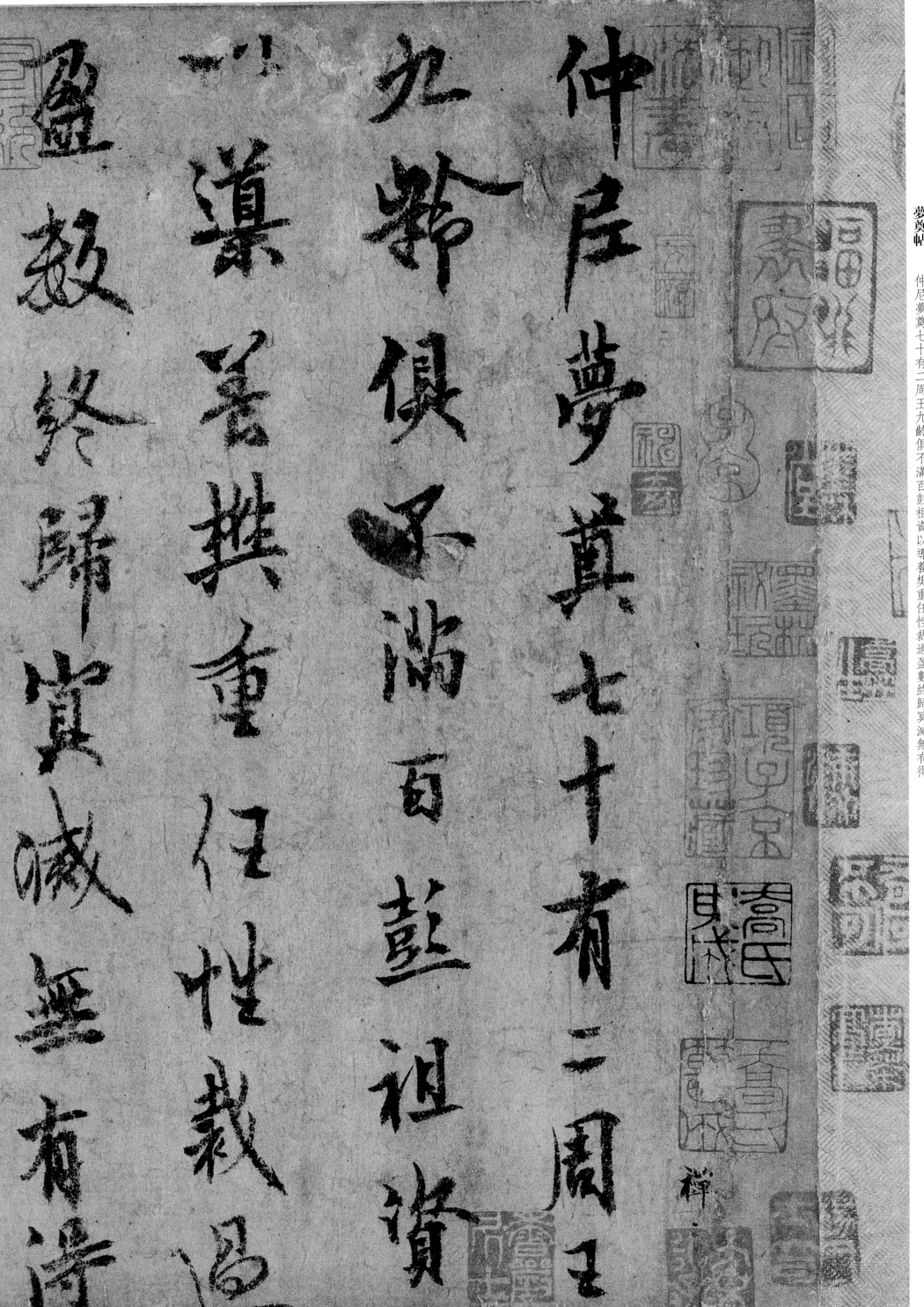

仲尼夢奠其七十有二周王
九齡俱不滿百彭祖資以導
養樊重任性裁過盈數終歸
冥滅無有得

停住者未有生而不老老而不死形歸丘墓神還所受痛毒辛酸何可熟念善惡報應如影隨形必不差二

停住者未有生而不老者

而不死亦歸丘墓神

遠所受痛毒辛酸何

可熟念善惡報應如影

隨形必不差二

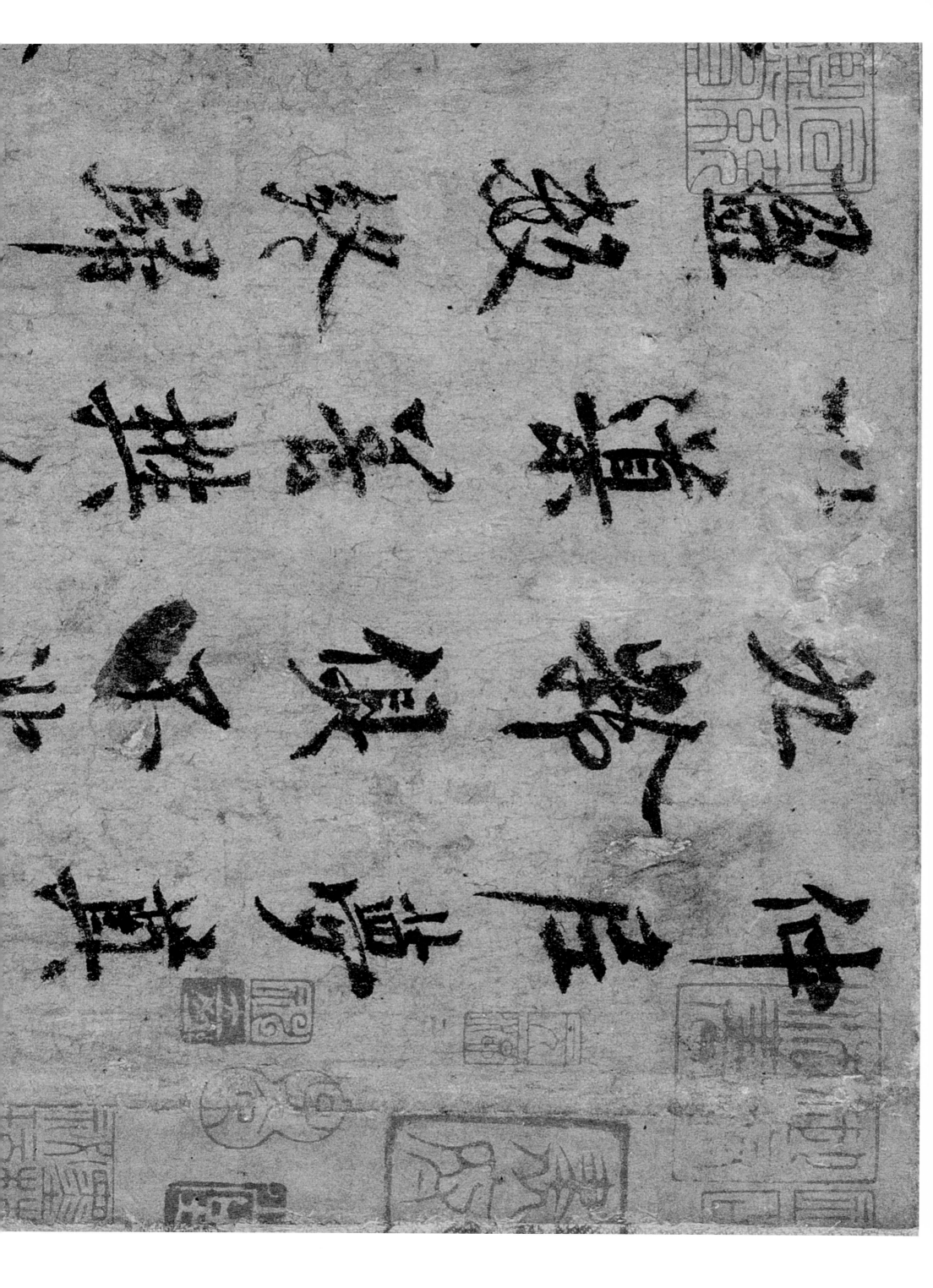

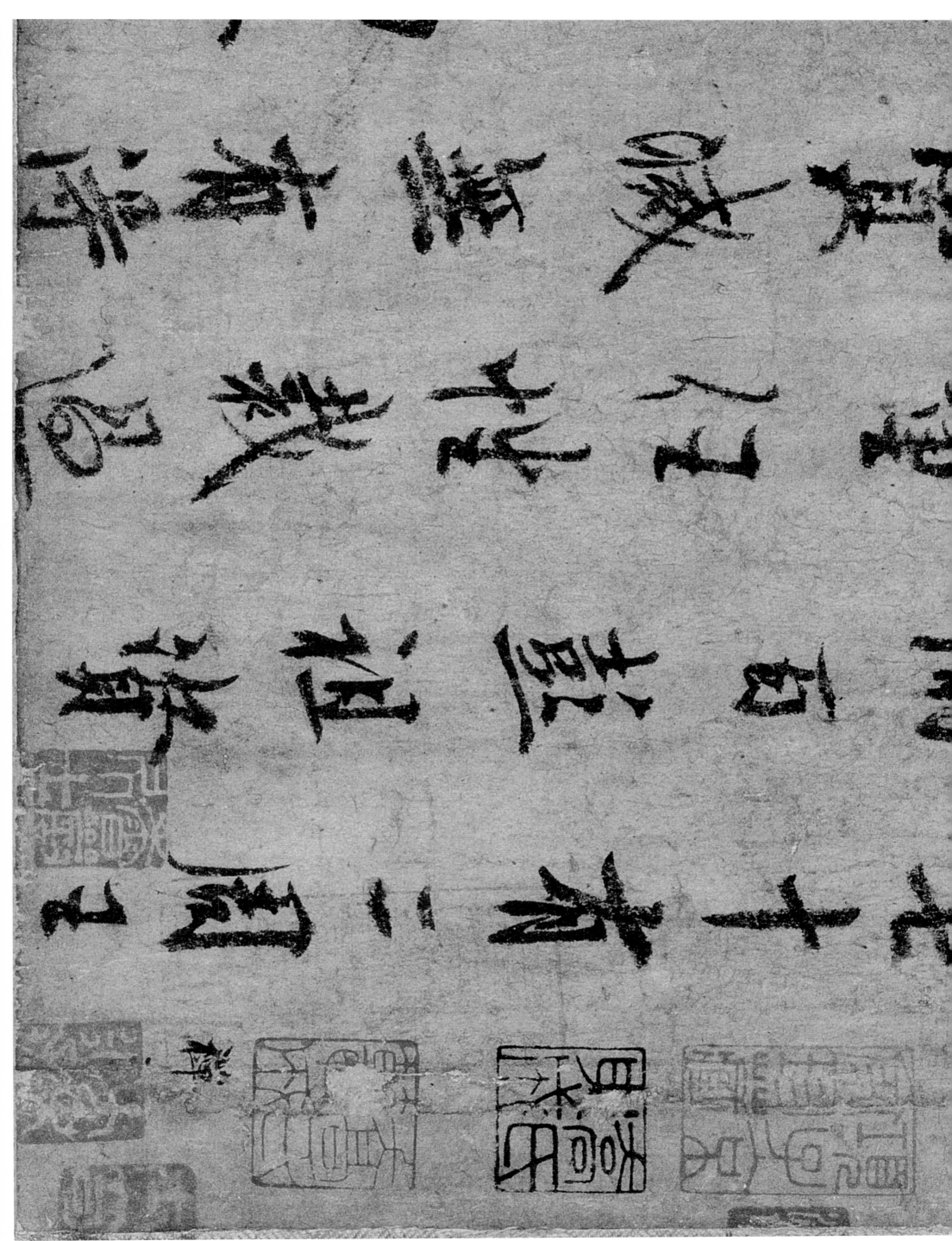

仲尼夢奠
七十有二
周王九齡
俱不滿百
彭祖資以
導養樊重
任性裁過
盈數終尽
此壽且生
靈禀氣

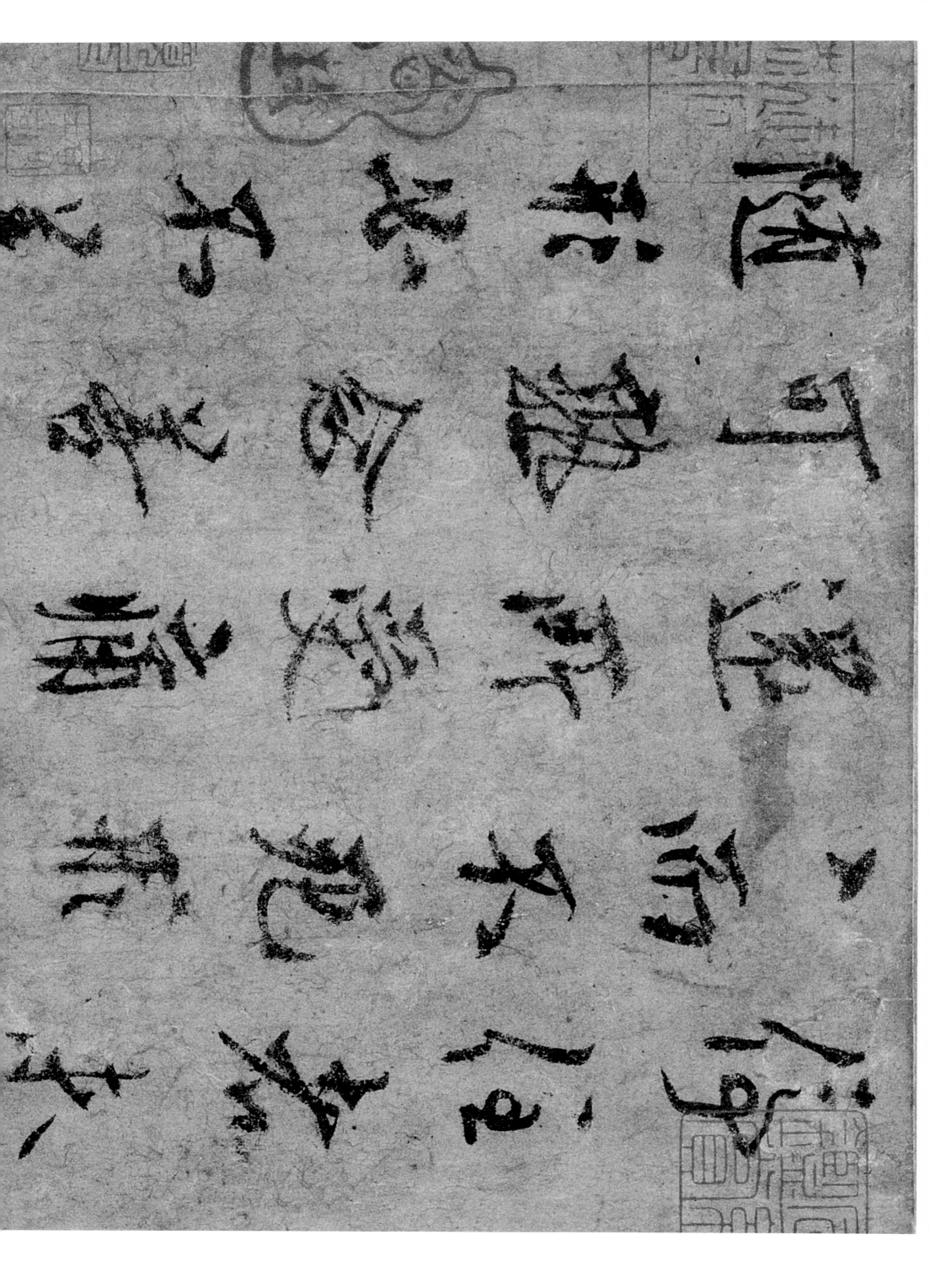

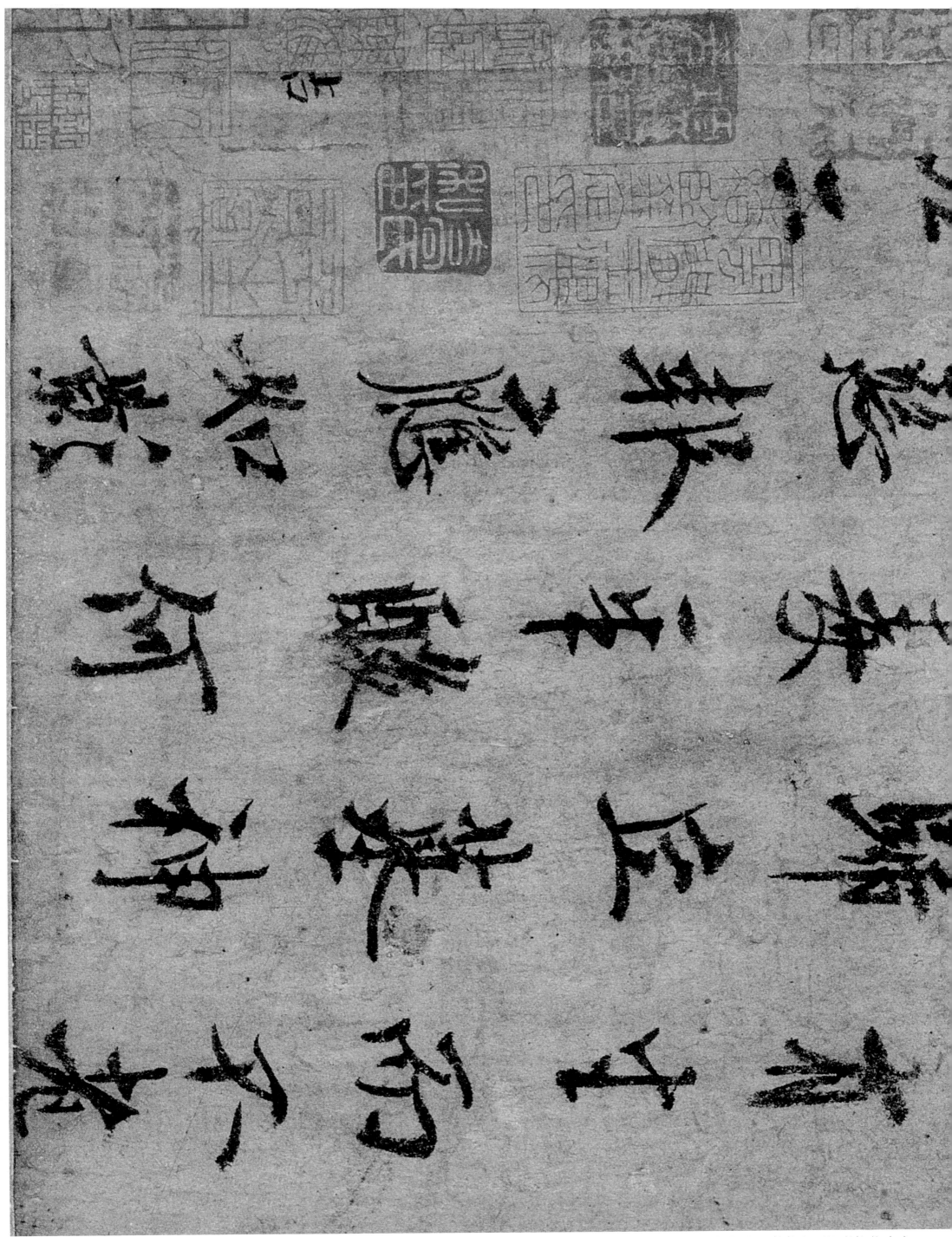

仲尼夢奠也

七十有二周王九

齡俱子滿句

彭祖資以導養樊重任性裁過盈數終

彭祖資以道

養樊重任性

裁過盈數終

歸當滅無
有者生而不老

涉傳住者

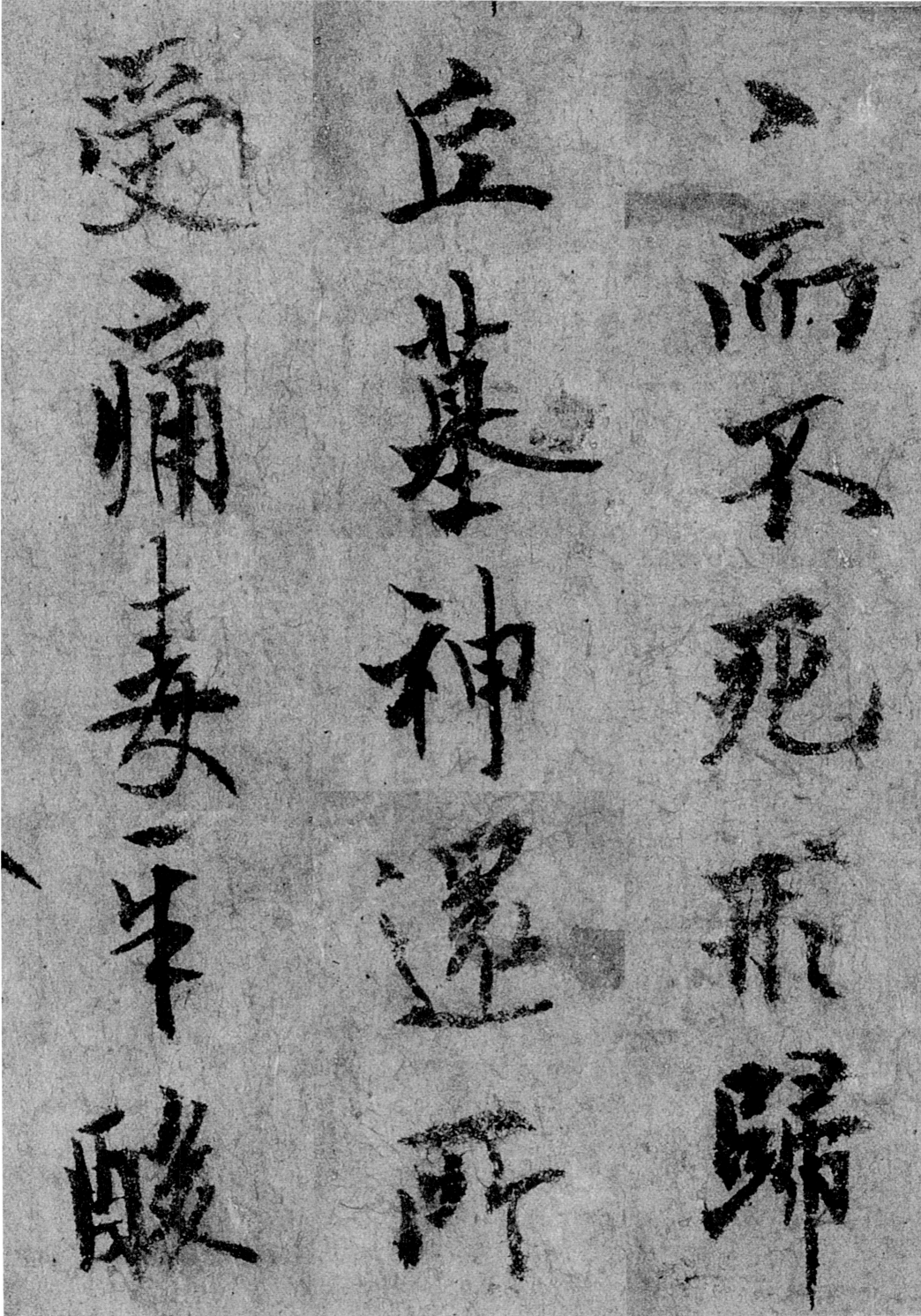

而不死歸

丘墓神還所

而痛毒辛酸

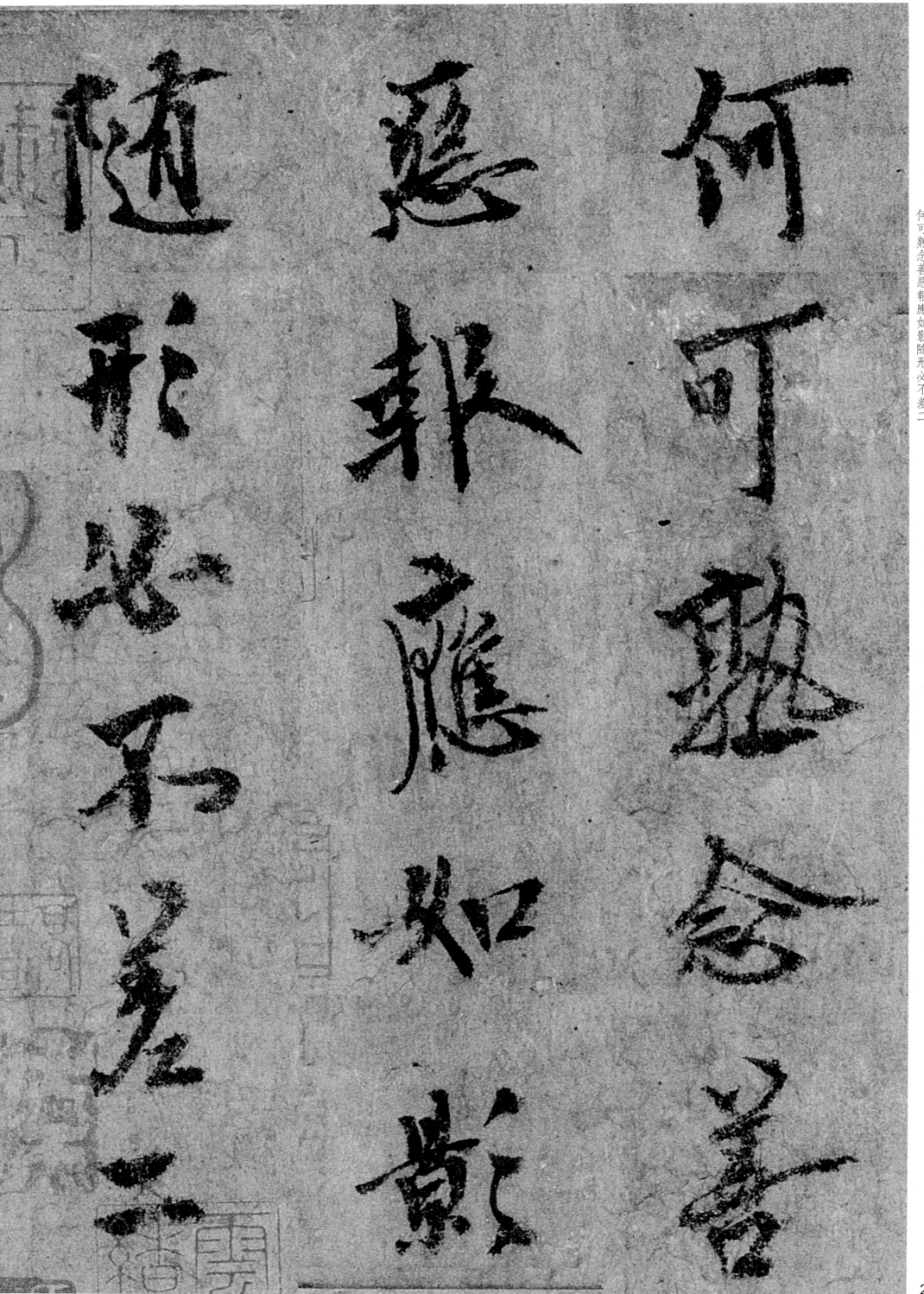

何可熟念善惡報應如影隨形必不差

卜商讀書畢見孔子孔子問焉何爲於書商曰書之論事昭昭如日月之代明離離如參辰之錯行商所受於夫子者志之於心弗敢忘也

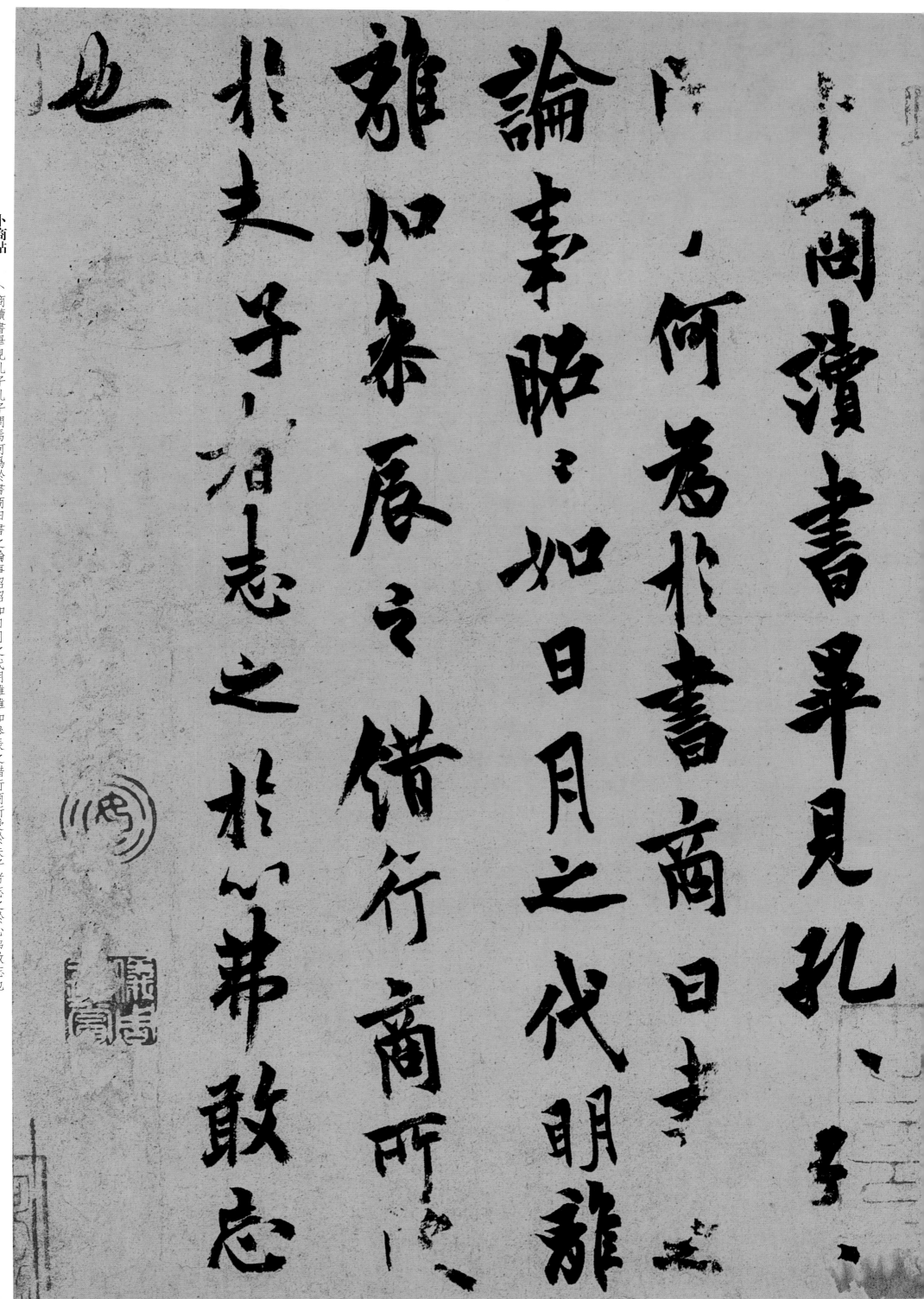

卜商問讀書畢見孔

子何爲於書商曰書

論事昭昭如日月之代明離

離如參辰之錯行商所

非夫子之於心弗敢志

也

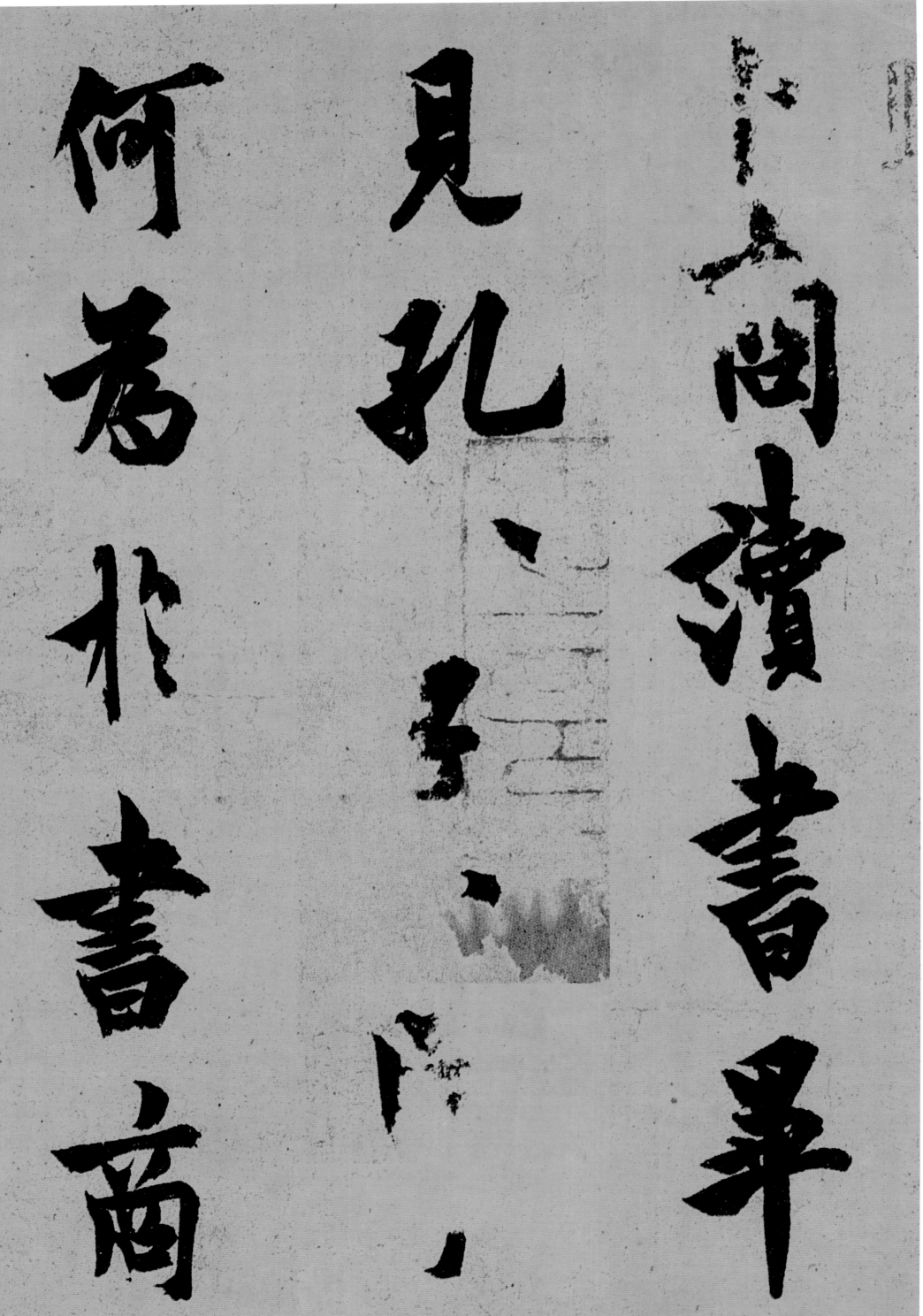

何爲於書商

見孔二

卜商讀書畢

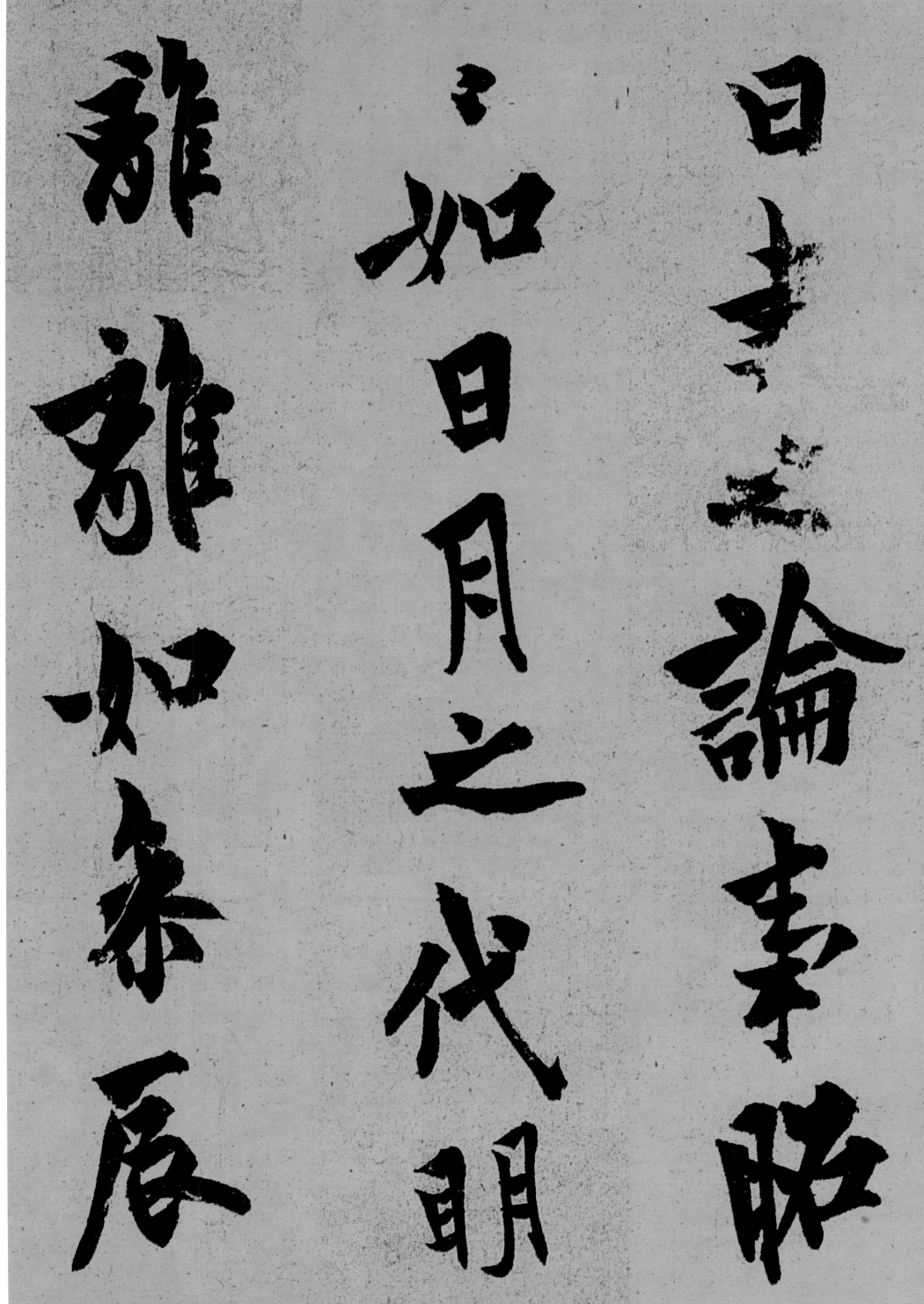

曰書之論事昭昭如日月之代明離離如參辰

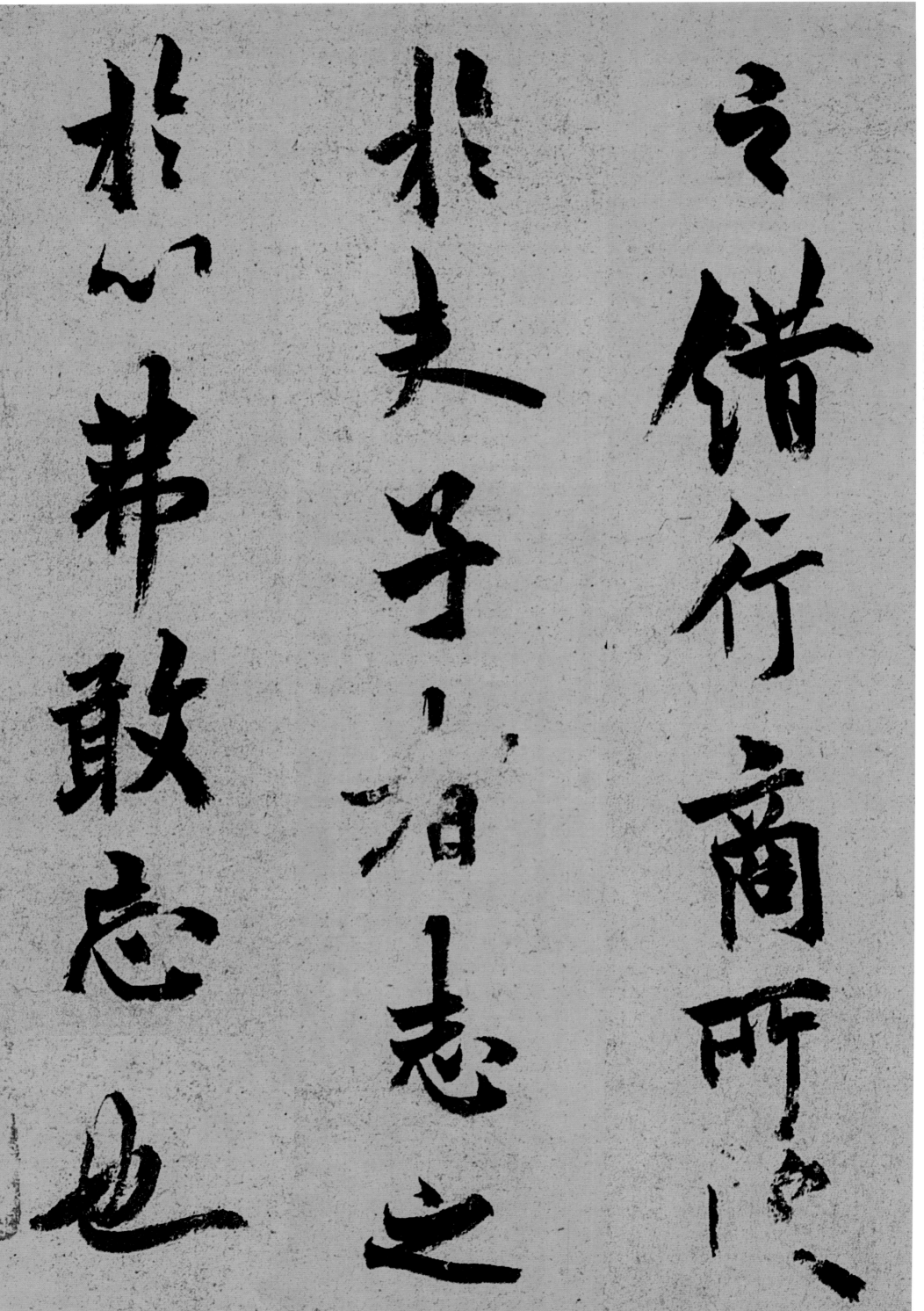